Colorful Night View II

America · Africa

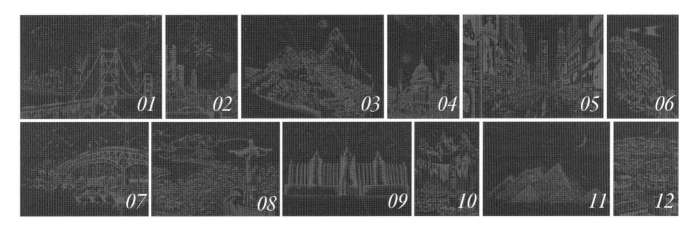

01. **미국 - 금문교**(*USA-Golden Gate Bridge*) · 샌프란시스코 만의 입구에 걸쳐 있는 아름다운 다리

02. **미국 - 자유의 여신상**(*USA-Statue of Liberty*) · 유네스코 세계유산으로 지정된 뉴욕 항 리버티 섬의 거대한 조각상

03. **페루 - 마추픽추**(*Peru-Machu Picchu*) · 해발 2,430m 안데스 산맥에 건설된 거대한 잉카제국의 유적지

04. **미국 - 국회의사당**(*USA-United States Capito*) · 워싱턴 DC의 캐피털힐에 위치한 국회의사당 건물이자 미국의 대표적인 건축물

05. **미국 - 브로드웨이**(*USA-Broadway*) · 뉴욕 맨해튼의 거리로, 쇼 공연과 패션, 상업 등이 발달되어 있는 화려한 중심지

06. **미국 - 스플릿 락 등대**(*USA-Split Rock Lighthouse*) · 미네소타 주의 바다처럼 넓은 수페리어 호숫가 절벽에 세워진 등대

07. **캐나다 - 밴쿠버**(*Canada-Vancouver*) · 온난한 기후와 수려한 경관으로 캐나다에서 가장 아름다운 도시 중 하나

08. **브라질 - 예수상**(*Brazil-Christ the Redeemer*) · 리우데자네이루 코르코바도 산 정상에 있는 거대한 그리스도 조각상

09. **아프리카 - 젠네 대사원**(*Africa-Djenne Grand Mosque*) · 말리 공화국의 젠네에 위치한 사원으로, 오직 진흙으로만 만들어진 이슬람 건축물

10. **캐나다 - 원더랜드**(*Canada-Wonderland*) · 수많은 롤러코스터와 거대한 워터파크로 유명한 토론토의 초대형 놀이공원

11. **이집트 - 피라미드**(*Egypt-Pyramid*) · 세계 7대 불가사의로 꼽히는 고대 이집트 문명의 상징적인 건축물

12. **칠레 - 발파라이소**(*Chile-Valparaiso*) · 언덕과 평지가 기하학적인 모양으로 배치되어 있는 칠레의 항구 도시

Colorful Night View Ⅱ - 아메리카·아프리카로 떠나는 스크래치 북

초판 7쇄 발행 2021년 11월 10일

그림 | 스키아 펴낸곳 | 보랏빛소 펴낸이 | 김철원
기획·편집 | 김이슬 마케팅·홍보 | 이태훈 디자인 | 박영정

출판신고 | 2014년 11월 26일 제2014-000095호
주소 | 서울시 마포구 포은로 81-1 에스빌딩 201호
대표전화·팩시밀리 | 070-8668-8802 (F) 02-323-8803 이메일 | boracow8800@gmail.com

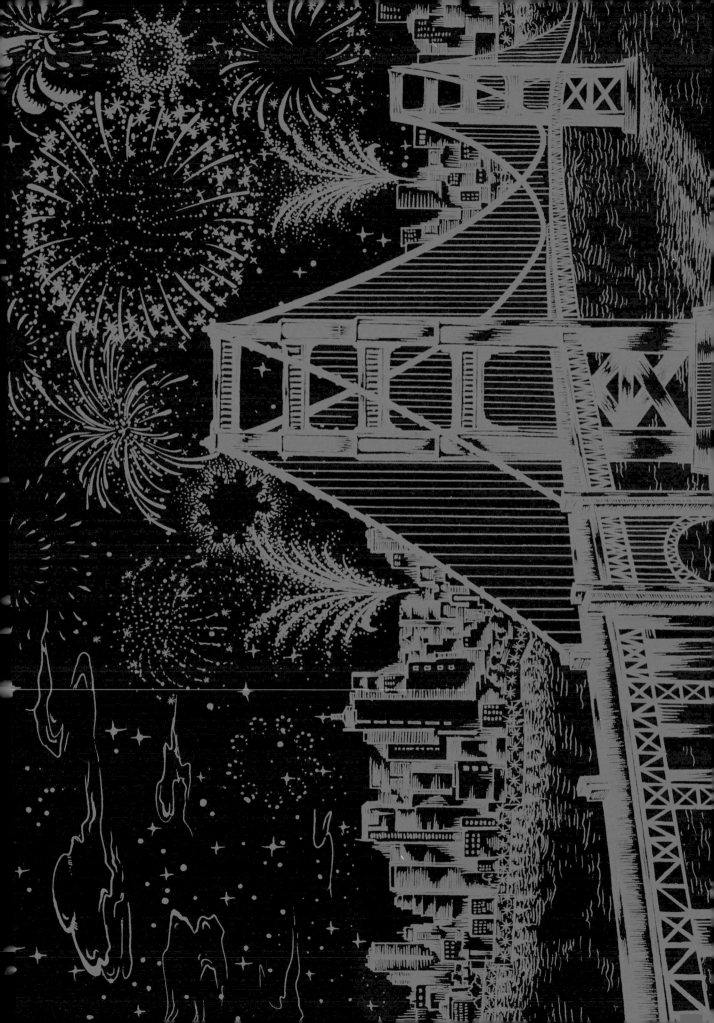

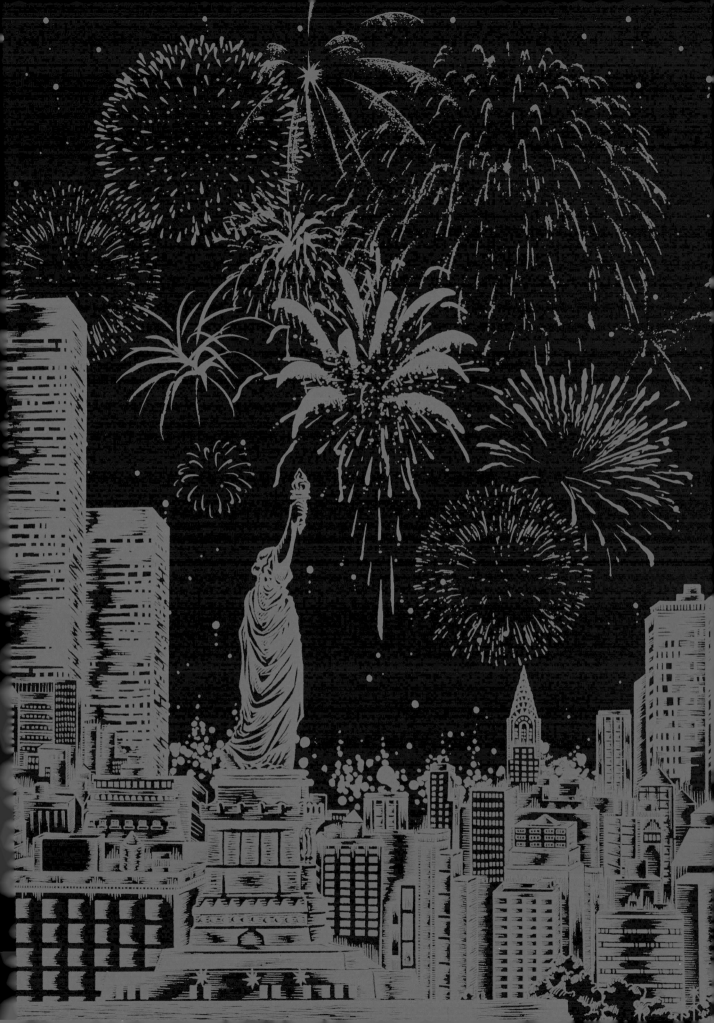

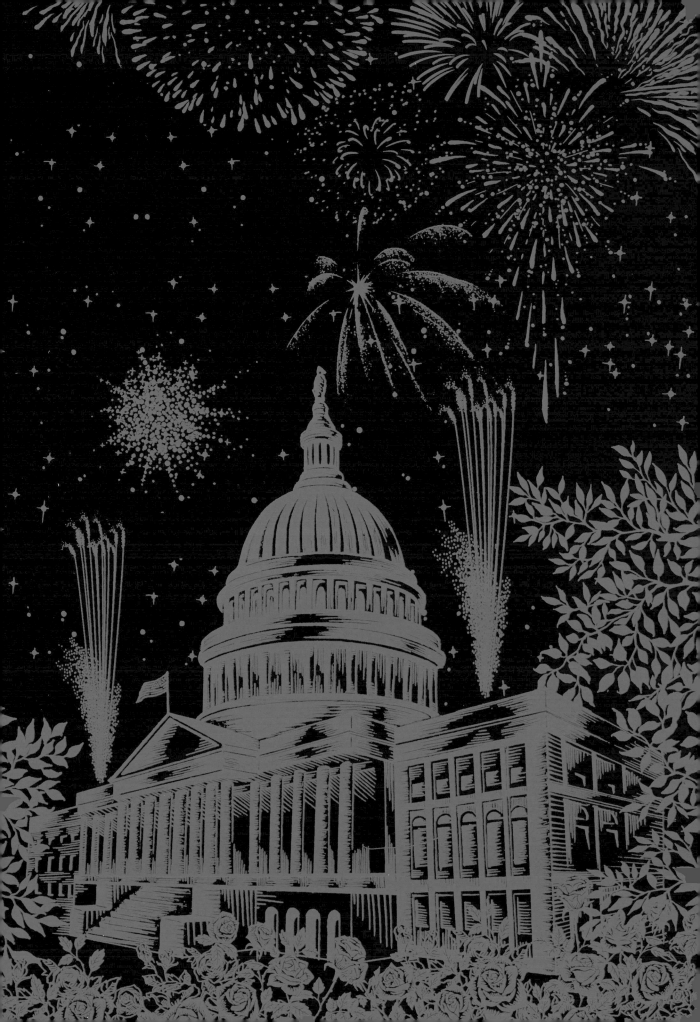

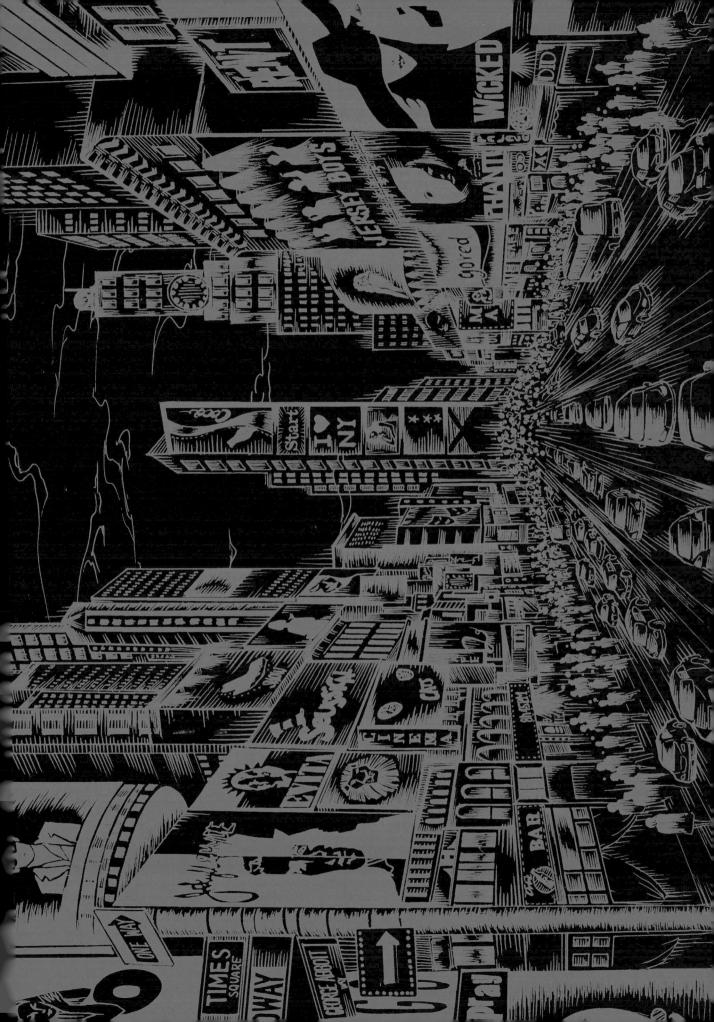

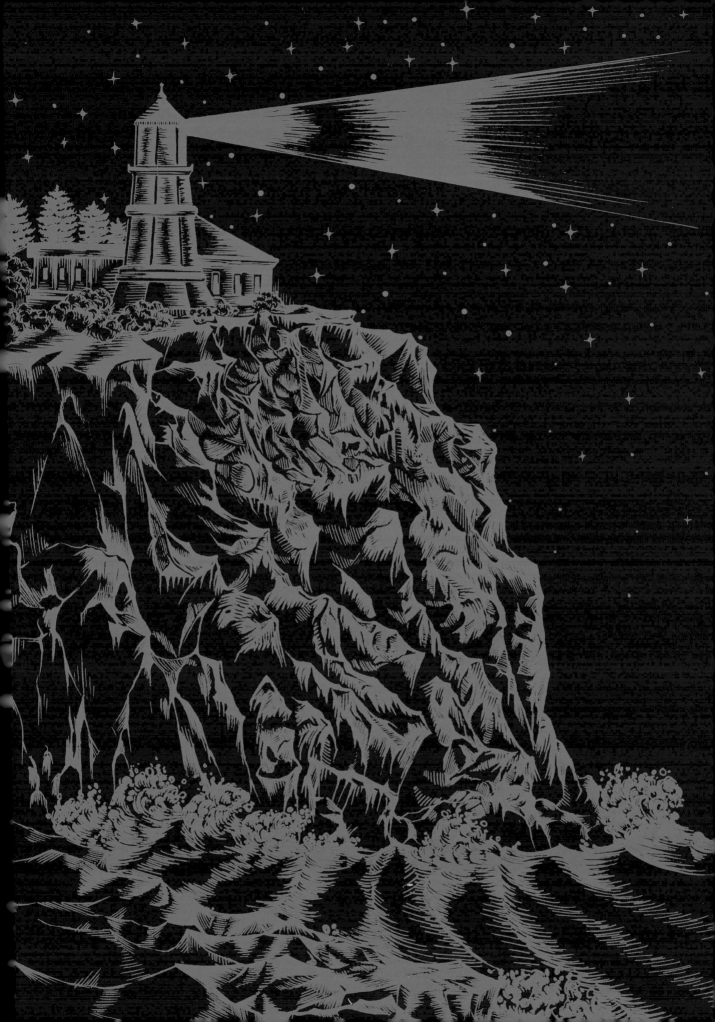

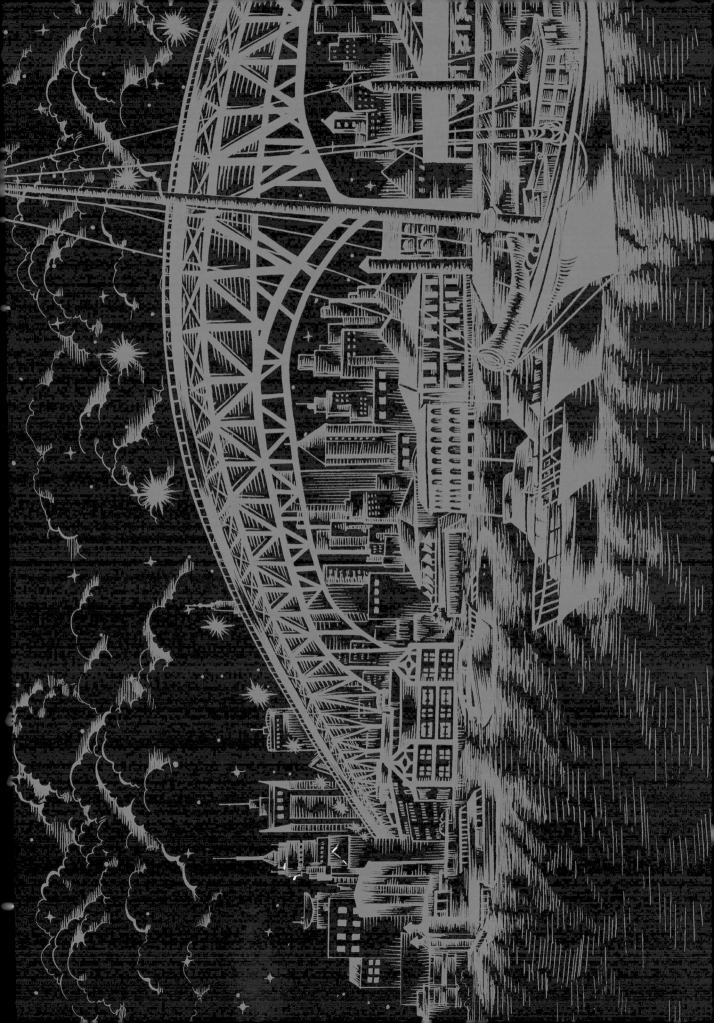

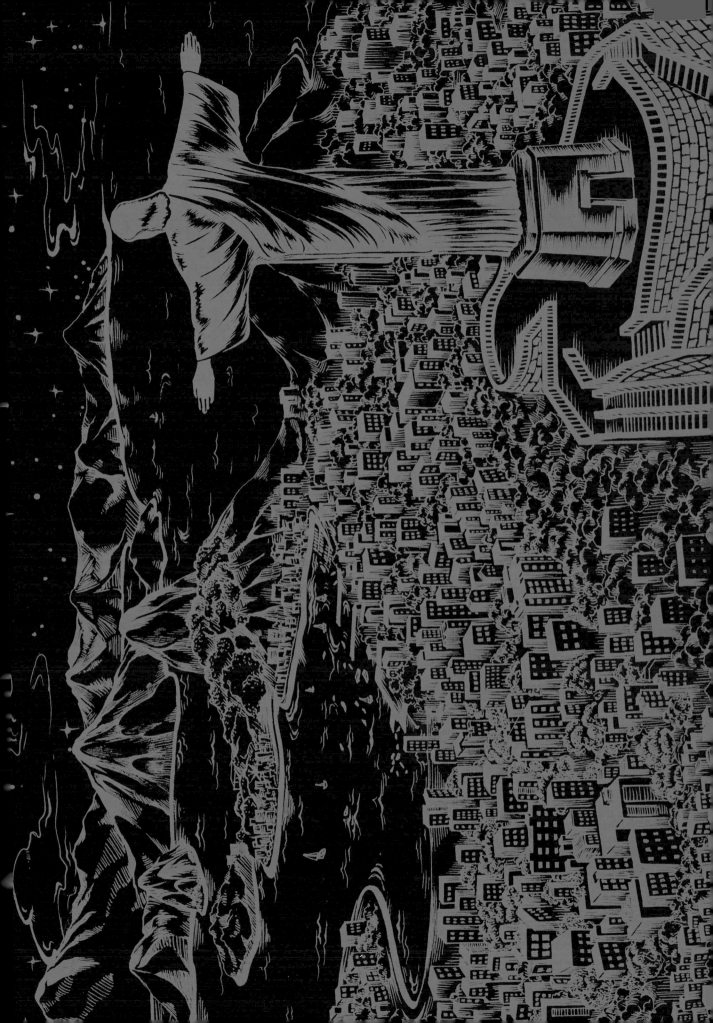

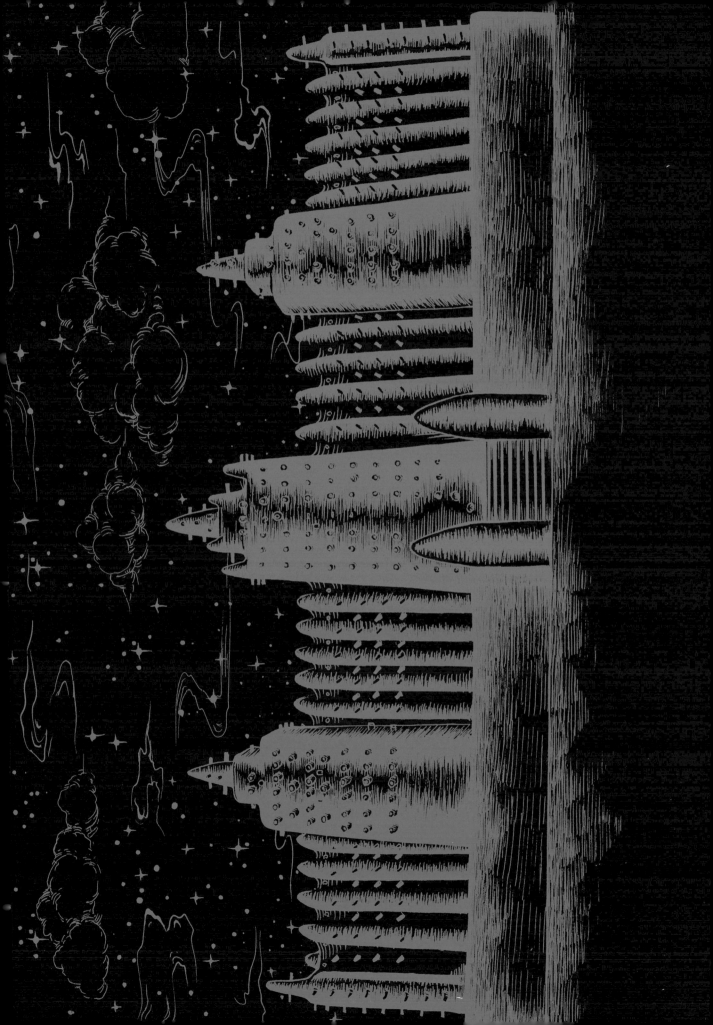

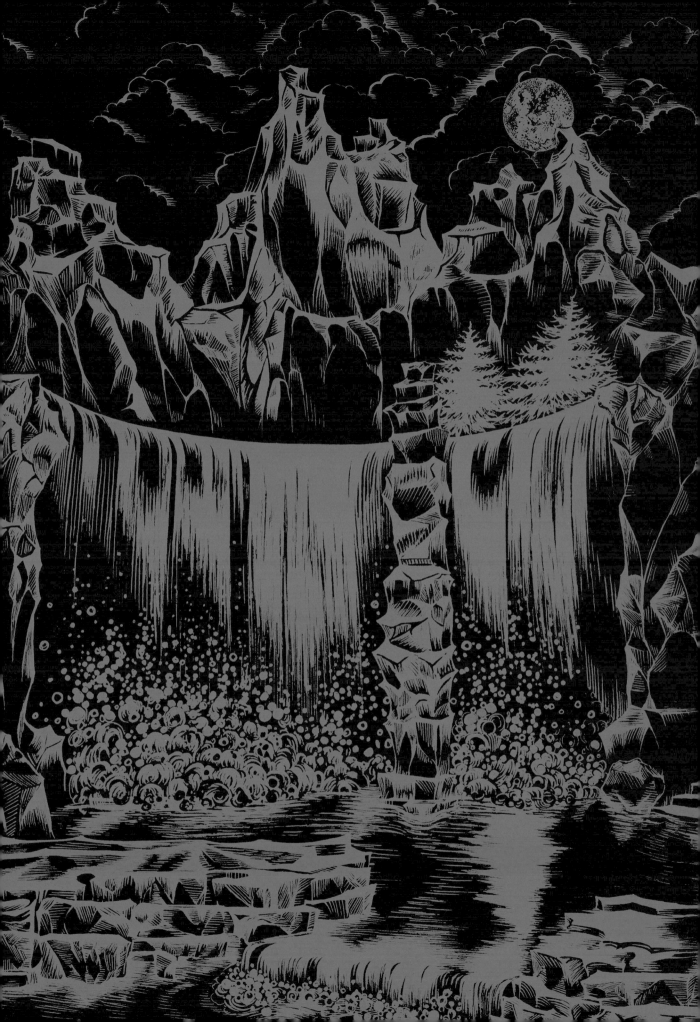

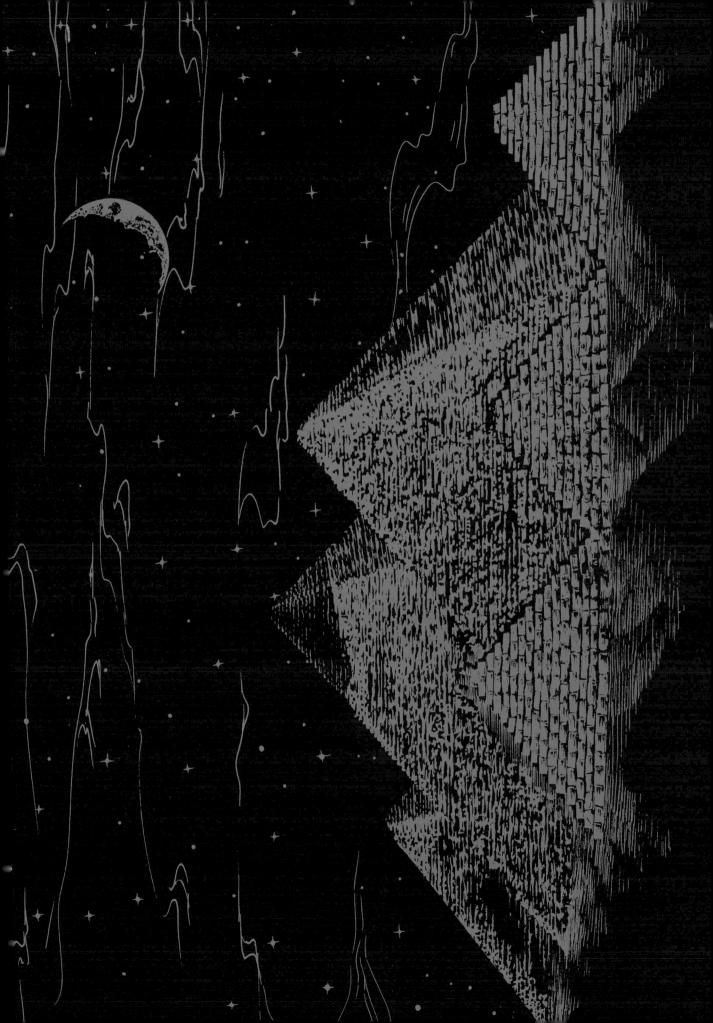

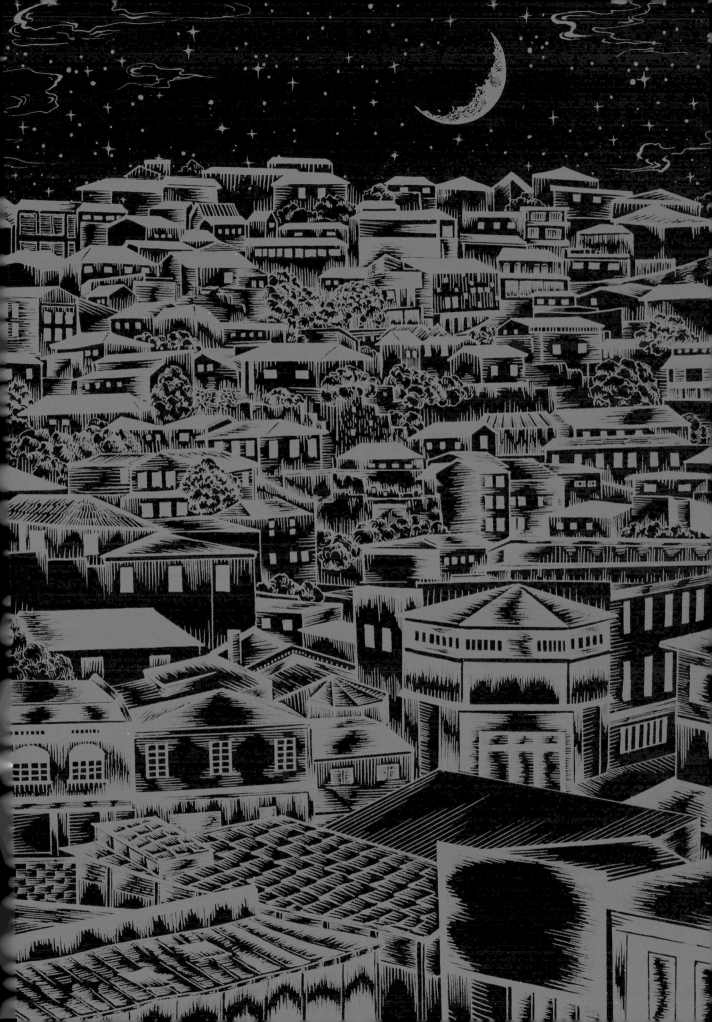